小學生

古詩硬筆字帖

七言古詩

目錄

良好的寫字姿勢

坐在椅子上的姿勢

開始寫字前，先調整一個良好的寫字姿勢是很重要的，因為良好的寫字姿勢不僅能保證書寫自如，減輕疲勞，還可以促進孩子身體的正常發育，預防近視、斜視、脊椎彎曲等多種疾病的發生。良好的寫字姿勢包括以下四點：

一、上身坐正，兩邊肩膀齊平。

二、頭正，不要左右歪，稍微向前傾。

三、背直，胸挺起，胸口離桌子約一個拳頭的距離。

四、兩腳平放地上，並與肩同寬。

溫馨提示

• 依照孩子的身高和桌椅高度調整姿勢，才是最舒服又正確的坐姿。

手放在桌子上的位置

看著放在桌子上的字帖時，孩子未必能馬上就懂得如何去寫，父母可能會發現孩子總是不會把字寫在方格的中間，不是出界，就是集中寫在一邊。其實，當中還涉及孩子對空間和方格的掌握，以及能否自如地控制手放在桌子上的動作。

一、左右手平放在桌面上，左手按著紙，右手拿著筆。（若孩子是左撇子，則改為右手按著紙，左手拿著筆。）

二、眼睛和紙張的距離保持在20至30厘米。

溫馨提示

• 右手拿著筆時，注意光源要在左前方，避免手的影子擋到寫字的地方。；左手拿筆時則相反。

• 寫字的姿勢不正確，就沒辦法寫出好看的字。眼睛如果距離紙張太近容易造成近視，身體或頭歪一邊則會導致斜視。坐姿不良也容易造成身體發育不良、駝背等問題，所以寫字時一定要坐好坐正。

正確的握筆方法

想寫出漂亮的字體，並不是單純靠練習的，背後還要學習正確的握筆方法。

一　以中指當作支點，中指、無名指、小指三指併攏。

二　筆桿靠在食指指根，不可以靠在虎口，無名指和小指放鬆，輕輕靠攏不需要用力。

三　拇指和食指自然彎曲，過度用力容易手痠，太輕則不好掌握筆畫。

四　筆不要拿太前或太後，手握着筆放在桌面時，筆能夠跟紙張保持45度角即可。

訓練手指肌肉的小運動

一　用剪刀剪紙

二　用筷子來夾不同形狀的東西

三　玩包剪泵遊戲

四　用刀切食物

五　用力擠牙膏

六　開關瓶蓋、搓泥膠

加強控筆方法的小遊戲

穿珠、倒水、拆拼玩具、開鎖、撕紙、扣鈕等小遊戲既輕鬆有趣，又能幫助孩子作出寫字前的準備。

食指握筆
高度應低
於拇指

何謂七言古詩？

七言古詩，古代中國詩歌體裁之一，是指全篇每句都由七個字構成的詩。它起源自《楚辭》和漢代的民間歌謠。到南北朝時期漸有發展，直到唐代，才真正蓬勃發展起來。因此，七言古詩成為古典詩歌的主要形式之一。

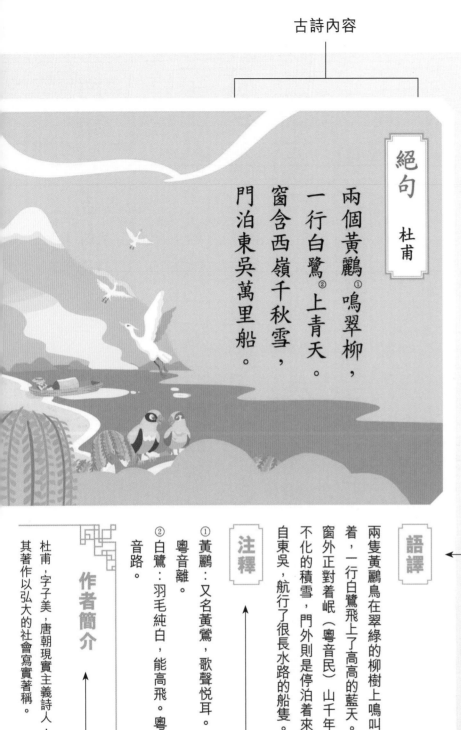

本書指引

古詩內容

絕句　杜甫

兩個黃鸝①鳴翠柳，
一行白鷺②上青天。
窗含西嶺千秋雪，
門泊東吳萬里船。

語譯

兩隻黃鸝鳥在翠綠的柳樹上鳴叫着，一行白鷺飛上了高高的藍天。窗外正對着岷（粵音民）山千年不化的積雪，門外則是停泊着來自東吳，航行了很長水路的船隻。

注釋

① 黃鸝：又名黃鶯，歌聲悅耳。粵音離。
② 白鷺：羽毛純白，能高飛。粵音路。

作者簡介

杜甫，字子美，唐朝現實主義詩人，其著作以弘大的社會寫實著稱。

語譯：
清楚解釋古詩內容，讓孩子更容易明白。

注釋：
讓孩子更容易明白較深詞語的意思。

作者簡介：
讓孩子更了解作者的背景。

兩個黃鸝鳴翠柳，一行白鷺上青天。

窗含西嶺千秋雪，門泊東吳萬里船。

絕句 杜甫

25

《小學生古詩硬筆字帖》全套兩冊，包括五言古詩及七言古詩。以唐詩為核心，精選合共四十首古詩，讓小學生能夠認識每首唐詩的語譯及作者簡介，從而提升對古詩的興趣。同時，亦能培養小學生對硬筆書法的習慣和興趣，從坐姿到執筆方法都清楚說明。家長可陪伴孩子一同學習古詩，亦可以從旁講解。

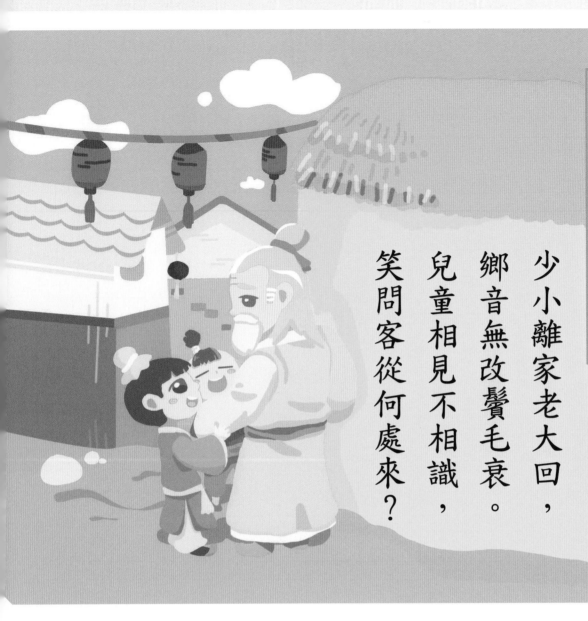

回鄉偶書　賀知章

少小離家老大回，
鄉音無改鬢毛衰。
兒童相見不相識，
笑問客從何處來？

年輕的時候離開家鄉，直到年老才回來。鄉音雖然沒有甚麼改變，但是耳邊的鬢髮都已經變得疏落。孩子們見到我都不認識，還向我笑着問：「客人，請問您從哪裏來的？」

作者簡介

賀知章，字季真，著名詩人。惟流傳下來的詩不多，收錄於《全唐詩》中的只有二十首，著名的有《詠柳》、《回鄉偶書》等。

少小離家老大回，鄉音無改鬢毛衰。

兒童相見不相識，笑問客從何處來？

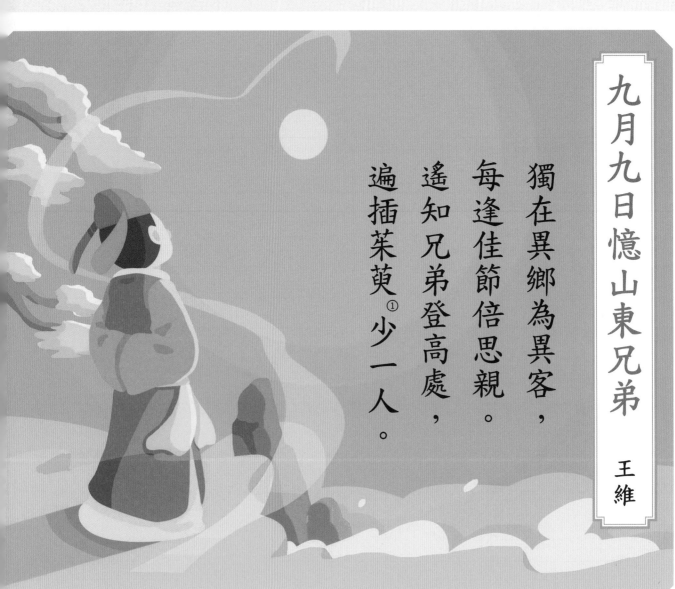

九月九日憶山東兄弟　王維

獨在異鄉為異客，
每逢佳節倍思親。
遙知兄弟登高處，
遍插茱萸①少一人。

語譯

我獨自離開了故鄉，每當遇到佳節，就會更加想念親人。遙想此時兄弟們都在登高，就在把茱萸分給每個人插在胸前的時候，卻發現少了我一個人。

注釋

① 茱萸：一種有濃烈味道的植物，古時人們認為它可以袪邪增壽。

作者簡介

王維，盛唐山水田園派詩人、畫家，號稱「詩佛」。今存詩四百餘首，重要詩作有《相思》、《山居秋暝》等。與孟浩然合稱「王孟」。

獨在異鄉為異客，每逢佳節倍思親。

遙知兄弟登高處，遍插茱萸少一人。

出塞　王昌齡

秦時明月漢時關，
萬里長征人未還。
但使龍城飛將在，
不教胡馬度陰山。

語譯

月亮和邊關與秦漢時沒有改變，卻有很多士兵被派到萬里之外的邊關駐守，有些戰死沙場，有些仍在駐守，到現在還未回來。如果英勇善戰的李廣將軍依舊健在，絕對不會讓外族的兵馬越過陰山。

作者簡介

王昌齡，盛唐著名邊塞詩人。他的詩和高適、王之渙齊名，因其善寫場面雄闊的邊塞詩，而有「詩家天子」、「七絕聖手」、「開天聖手」、「詩天子」的美譽。

秦時明月漢時關，萬里長征人未還。

但使龍城飛將在，不教胡馬度陰山。

出塞　王昌齡

望廬山瀑布　李白

日照香爐生紫煙，
遙看瀑布掛前川。
飛流直下三千尺，
疑是銀河落九天。

語譯

陽光照射在香爐峰上，峰上升起好像紫色的煙霧；從遠處望過去，瀑布直直落下，就好像懸掛在河流上面。飛瀉而下的激流，來自三千尺高空；景況的震撼讓人懷疑那飛流直下的瀑布，其實就是銀河落下了九重天際。

作者簡介

李白，字太白，中國唐朝詩人。有「詩仙」、「詩俠」、「酒仙」等稱號，活躍於盛唐，為傑出的浪漫主義詩人。

日照香爐生紫煙，遙看瀑布掛前川。

飛流直下三千尺，疑是銀河落九天。

贈汪倫　李白

李白乘舟將欲行，
忽聞岸上踏歌聲。
桃花潭水深千尺，
不及汪倫送我情。

語譯

我（李白）坐上船快要出發了，
忽然聽到岸邊傳來告別的歌聲。
桃花潭水有一千尺那麼深，也比
不上好朋友汪倫對我的一片情
深。

作者簡介

李白，字太白，中國唐朝詩人。有
「詩仙」、「詩俠」、「酒仙」等
稱號，活躍於盛唐，為傑出的浪漫
主義詩人。

李白乘舟將欲行，忽聞岸上踏歌聲。

桃花潭水深千尺，不及汪倫送我情。

贈汪倫　李白

17

黃鶴樓送孟浩然之廣陵　李白

故人西辭黃鶴樓，
煙花三月下揚州。
孤帆遠影碧空盡，
唯見長江天際流。

語譯

老朋友孟浩然告別了黃鶴樓，在繁花盛開的三月，乘船遠去東面的揚州。我看着他獨自坐着的小船愈行愈遠，漸漸消失在碧藍色的天邊盡頭，只見長江水仍不斷流向天邊。

作者簡介

李白，字太白，中國唐朝詩人。有「詩仙」、「詩俠」、「酒仙」等稱號，活躍於盛唐，為傑出的浪漫主義詩人。

故人西辭黃鶴樓，煙花三月下揚州。
孤帆遠影碧空盡，唯見長江天際流。

早發白帝城　李白

朝辭白帝彩雲間，
千里江陵一日還。
兩岸猿聲啼不住，
輕舟已過萬重山。

語譯

清晨，我離開雲霧籠罩的白帝城，順著急促的水流，只花了一天的時間，就回到千里外的江陵。兩岸猿猴的啼聲還不斷在耳邊迴盪，但是輕快的小船卻已過很多座高山了。

作者簡介

李白，字太白，中國唐朝詩人。有「詩仙」、「詩俠」、「酒仙」等稱號，活躍於盛唐，為傑出的浪漫主義詩人。

朝辭白帝彩雲間，千里江陵一日還。
兩岸猿聲啼不住，輕舟已過萬重山。

江畔獨步尋花（其六） 杜甫

黃四娘家花滿蹊，
千朵萬朵壓枝低。
留連戲蝶時時舞，
自在嬌鶯恰恰啼。

黃四娘家的小路旁開滿了鮮花，千朵萬朵鮮花把樹枝都壓得低垂了。蝴蝶在花叢中飛舞，還有自由自在的小黃鶯不斷歡唱。

作者簡介

杜甫，字子美，唐朝現實主義詩人，其著作以弘大的社會寫實著稱。

黃四娘家花滿蹊，千朵萬朵壓枝低。

留連戲蝶時時舞，自在嬌鶯恰恰啼。

絕句　杜甫

兩個黃鸝①鳴翠柳，
一行白鷺②上青天。
窗含西嶺千秋雪，
門泊東吳萬里船。

語譯

兩隻黃鸝鳥在翠綠的柳樹上鳴叫着，一行白鷺飛上了高高的藍天。窗外正對着岷（粵音民）山千年不化的積雪，門外則是停泊着來自東吳，航行了很長水路的船隻。

注釋

① 黃鸝：又名黃鶯，歌聲悅耳。鸝，粵音離。

② 白鷺：羽毛純白，能高飛。鷺，粵音路。

作者簡介

杜甫，字子美，唐朝現實主義詩人，其著作以弘大的社會寫實著稱。

兩個黃鸝鳴翠柳，一行白鷺上青天。

窗含西嶺千秋雪，門泊東吳萬里船。

絕句　杜甫

楓橋夜泊　張繼

月落烏啼霜滿天，
江楓漁火對愁眠。
姑蘇城外寒山寺，
夜半鐘聲到客船。

語譯

月亮快要落下，烏鴉發出幾聲啼叫，秋霜布滿了天空與地面；江邊的楓樹和漁船的燈火，陪伴着小舟中憂愁而難以入睡的我。姑蘇城外的寒山寺，在夜半時分傳出了鐘響，傳到了我乘坐的小船裏。

作者簡介

張繼，盛唐末詩人。張繼是一位相當出色的詩人。《全唐詩》中，有四十餘首。《楓橋夜泊》是他最著名的詩，此千古名篇讓蘇州寒山寺名揚海外。

月落烏啼霜滿天，江楓漁火對愁眠。

姑蘇城外寒山寺，夜半鐘聲到客船。

烏衣巷　劉禹錫

朱雀橋邊野草花，
烏衣巷口夕陽斜。
舊時王謝堂前燕，
飛入尋常百姓家。

語譯

朱雀橋邊一些野草開花，烏衣巷口就剩下夕陽斜照。當年東晉王導、謝安兩家房子裏的燕子，如今已飛進尋常百姓家中。

作者簡介

劉禹錫，唐朝著名詩人，中唐文學的代表人物之一，有詩豪之稱。

朱雀橋邊野草花，烏衣巷口夕陽斜。

舊時王謝堂前燕，飛入尋常百姓家。

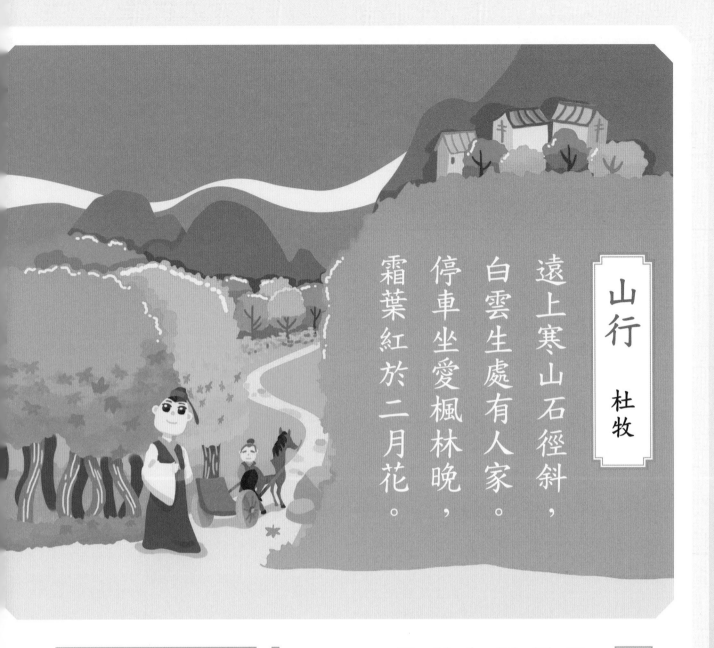

山行　杜牧

遠上寒山石徑斜，
白雲生處有人家。
停車坐愛楓林晚，
霜葉紅於二月花。

語譯

深秋時節，我坐着車子沿山上蜿蜒的山路而行。雲霧深處的地方隱隱約約可以看見幾戶人家。因為這楓林的景色實在太吸引了，所以我停下車來觀賞。楓葉經歷過霜凍後比二月的春花更好看。

作者簡介

杜牧，晚唐著名詩人。在晚唐成就頗高，時人稱其為「小杜」，以別於杜甫；又與李商隱齊名，人稱「小李杜」。

遠上寒山石徑斜，白雲生處有人家。

停車坐愛楓林晚，霜葉紅於二月花。

嫦娥　李商隱

雲母屏風燭影深，
長河漸落曉星沉。
嫦娥應悔偷靈藥，
碧海青天夜夜心。

語譯

蠟燭的倒影在雲母石製成的屏風上，燭影漸漸暗淡下去。天上的銀河也靜靜地消失，晨星也沉沒在黎明的曙光裏。月宮的嫦娥後悔偷吃了長生不老的靈藥。現在只有碧海和青天陪伴着她。

作者簡介

李商隱，字義山，晚唐詩人。詩作文學價值很高，他和杜牧合稱「小李杜」。在《唐詩三百首》中，李商隱的詩作佔廿二首，數量位列第四。

雲母屏風燭影深，長河漸落曉星沉。

嫦娥應悔偷靈藥，碧海青天夜夜心。

嫦娥　李商隱

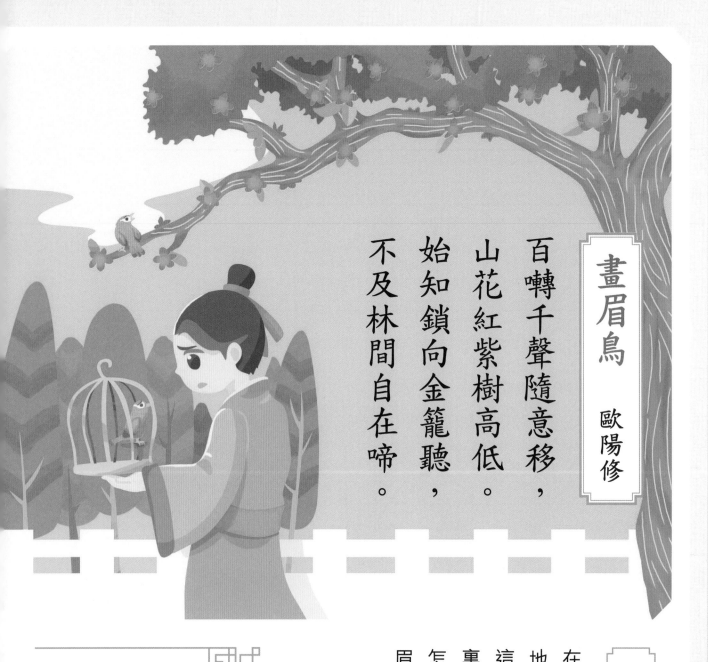

畫眉鳥　歐陽修

百囀千聲隨意移，
山花紅紫樹高低。
始知鎖向金籠聽，
不及林間自在啼。

在樹林裏的畫眉鳥可以盡情愉快地唱歌，又可以自由自在地飛。這時我才知道，被關在金色籠子裏的畫眉鳥失去了自由，無論牠怎樣唱，都唱得不及樹林裏的畫眉鳥那樣動聽。

作者簡介

歐陽修，北宋政治家、文學家、史學家，與韓愈、柳宗元、王安石、蘇洵、蘇軾、蘇轍、曾鞏合稱「唐宋八大家」。後人又將其與韓愈、柳宗元和蘇軾合稱「千古文章四大家」。

百囀千聲隨意移，山花紅紫樹高低。

始知鎖向金籠聽，不及林間自在啼。

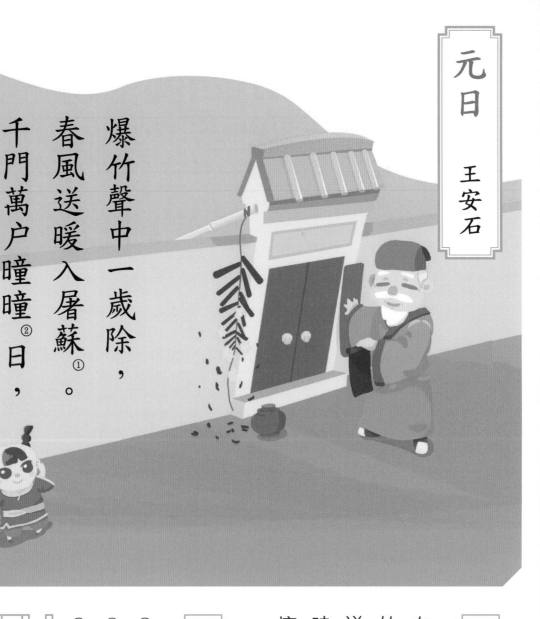

元日　王安石

爆竹聲中一歲除，
春風送暖入屠蘇①。
千門萬戶瞳瞳②日，
總把新桃③換舊符。

語譯

在農曆正月初一這天，在陣陣爆竹聲中，送舊迎新。春風把溫暖送進了屠蘇酒碗。日出太陽初升時，千門萬戶都忙着把舊的桃符摘下來，換上新的桃符，希望新一年帶來好運氣。

注釋

① 屠蘇：藥酒名。
② 瞳瞳：日出初升。
③ 桃：桃符。

作者簡介

王安石，北宋著名政治家、思想家、文學家、改革家，唐宋八大家之一。

爆竹聲中一歲除，春風送暖入屠蘇。

千門萬戶瞳瞳日，總把新桃換舊符。

飲湖上初晴後雨　蘇軾

水光瀲灩①晴方好，
山色空濛雨亦奇②。
欲把西湖比西子③，
淡妝濃抹④總相宜。

小學生古詩硬筆字帖：七言古詩

語譯

晴天的時候，陽光照射到西湖，水波盪漾，光彩閃閃。下雨時，遠處的山籠罩在煙雨之中，若隱若現，這朦朧的景色也是很奇妙。西湖就好像美人西施那樣，淡妝也好，濃妝也好，都十分適合和好看。

注釋

① 瀲灩：水波盪漾。 ② 亦奇：也很奇妙。
③ 西子：西施。 ④ 濃抹：濃妝打扮。

作者簡介

蘇軾，北宋文學家、書畫家，號「東坡居士」。一生仕途坎坷，學識淵博，天資極高。與歐陽修並稱歐蘇，為「唐宋八大家」之一。

水光瀲灩晴方好，山色空濛雨亦奇。

欲把西湖比西子，淡妝濃抹總相宜。

題西林壁　蘇軾

橫看成嶺側成峰，
遠近高低各不同。
不識廬山真面目，
只緣身在此山中。

語譯

從正面看，廬山是起伏的山嶺；從側面看，廬山是陡峭的山峰。不論從遠處、近處、高處、低處看廬山，廬山都會呈現各種不同的模樣。我之所以認不清廬山真正的面目，是因為我本人正身處在廬山之中。

作者簡介

蘇軾，北宋文學家、書畫家，號「東坡居士」。一生仕途坎坷，學識淵博，天資極高。與歐陽修並稱歐蘇，為「唐宋八大家」之一。

橫看成嶺側成峰，遠近高低各不同。

不識廬山真面目，只緣身在此山中。

花影　蘇軾

重重疊疊上瑤台①，
幾度呼童掃不開。
剛被太陽收拾去，
卻教明月送將來。

小學生古詩硬筆字帖：七言古詩

語譯

亭台上花影子重重疊疊，幾次叫童僕去打掃，卻掃不開花影。傍晚太陽下山時，花影被帶走，可是當月亮再次升起來，花影又重重疊疊出現了。

注釋

① 瑤台：華麗的亭台。

作者簡介

蘇軾，北宋文學家、書畫家，號「東坡居士」。一生仕途坎坷，學識淵博，天資極高。與歐陽修並稱歐蘇，為「唐宋八大家」之一。

重重疊疊上瑤台，幾度呼童掃不開。

剛被太陽收拾去，卻教明月送將來。

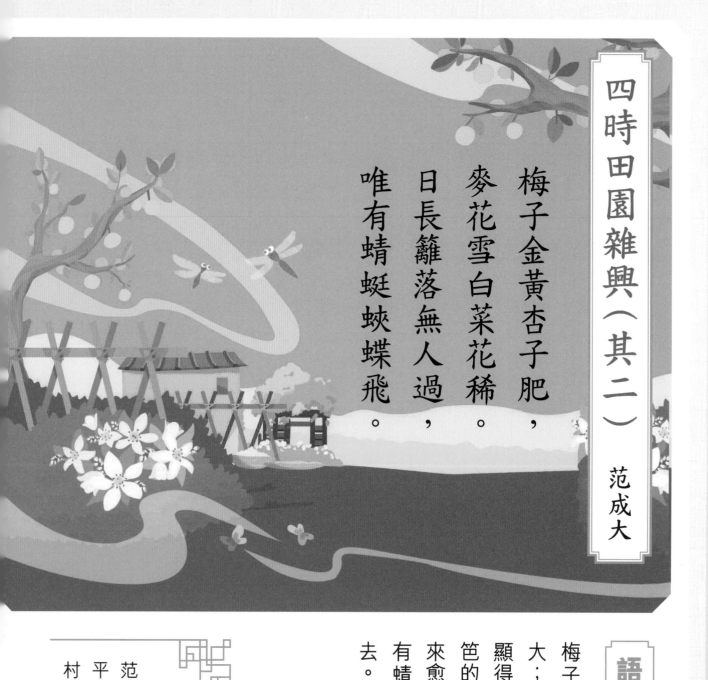

四時田園雜興（其二） 范成大

梅子金黃杏子肥，
麥花雪白菜花稀。
日長籬落無人過，
唯有蜻蜓蛺蝶飛。

語譯

梅子變得金黃，杏子也愈長愈大；蕎麥花雪白一片，油菜花卻顯得疏落。夏季的白天長了，籬笆的影子隨着太陽的升高變得愈來愈短。很少人再經過籬笆；只有蜻蜓和蝴蝶繞着籬笆飛來飛去。

作者簡介

范成大，號稱「石湖居士」。風格平易淺顯，詩題材廣泛，以反映農村社會生活內容的作品成就最高。

梅子金黃杏子肥，麥花雪白菜花稀。

日長籬落無人過，唯有蜻蜓蛺蝶飛。

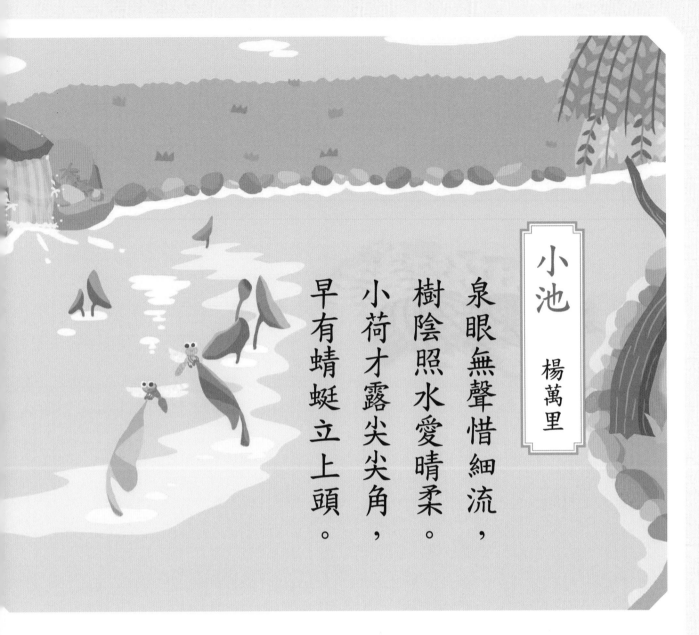

小池　楊萬里

泉眼無聲惜細流，
樹陰照水愛晴柔。
小荷才露尖尖角，
早有蜻蜓立上頭。

語譯

在一個小池裏面，泉眼好像捨不得細細的水流。池邊的大樹把樹蔭映照在水面上。池裏的小荷葉剛從水面露出尖尖的角，早有一隻小蜻蜓站立在荷葉上面。

作者簡介

楊萬里，南宋傑出詩人，與尤袤、范成大、陸游合稱南宋「中興四大詩人」、「南宋四大家」。

泉眼無聲惜細流，樹陰照水愛晴柔。

小荷才露尖尖角，早有蜻蜓立上頭。

小池　楊萬里

編著
萬里機構編輯部

責任編輯
李穎宜

美術設計
鍾啟善

排版
陳章力

出版者
萬里機構出版有限公司
香港北角英皇道499號北角工業大廈20樓
電話：2564 7511
傳真：2565 5539
電郵：info@wanlibk.com
網址：http://www.wanlibk.com
　　　http://www.facebook.com/wanlibk

發行者
香港聯合書刊物流有限公司
香港新界大埔汀麗路 36 號
中華商務印刷大廈 3 字樓
電話：2150 2100
傳真：2407 3062
電郵：info@suplogistics.com.hk

承印者
中華商務彩色印刷有限公司
香港新界大埔汀麗路 36 號

出版日期
二零二零年三月第一次印刷